草书百家姓

孙敏·书

上海书画出版社

图书在版编目（CIP）数据

隶书百家姓 / 孙敏书. -- 上海：上海书画出版社，2024.5
ISBN 978-7-5479-3356-5

Ⅰ. ①隶… Ⅱ. ①孙… Ⅲ. ①隶书－法帖－中国－现代 Ⅳ. ①J292.28

中国国家版本馆CIP数据核字(2024)第088772号

隶书百家姓

孙敏 书

责任编辑	孙晖　袁媛
数码摄影	李烁
审　读	陈家红
技术编辑	顾杰

出版发行 上海世纪出版集团
　　　　　　上海书画出版社

地址	上海市闵行区号景路159弄A座4楼
邮政编码	201101
网址	www.shshuhua.com
E-mail	shuhua@shshuhua.com
印刷	上海雅昌艺术印刷有限公司
经销	各地新华书店
开本	710×889mm　1/8
印张	5.5
版次	2024年5月第1版　2024年5月第1次印刷
书号	ISBN 978-7-5479-3356-5
定价	48.00元

若有印刷、装订质量问题，请与承印厂联系

序

继《隶书千字文》《隶书三字经》之后，孙敏兄的又一本《隶书百家姓》问世了，如此，被称为中国古代幼儿启蒙读物的『三百千』，就在一位著名书法家的笔下，完成了具有传统文化艺术意义上的系列组合。

孙敏兄是一位对书法艺术有着炽热情怀和抱负的书法家。一九九三年，他获『谢稚柳书法艺术奖』提名奖后，其书名便在业内享有盛誉。其间，他虽然在企业里担任重要领导职务，但日理万机之余，仍伏案疾书，孜孜不倦。更令人敬佩的是，他善于从理论上不断总结自己对书法艺术研究的心得和体会，著书撰文，屡屡发表在国内专业的报刊上。多年来，他先后出版了三十多部著作，尤其是书法技法类的普及读物，给书法初学者以极其实在而有益的帮助，具有指点迷津的作用。十多年前，他把重点集中到发掘和培养青少年书法人才上，他认为，传统书法要弘扬光大，就必须有一代又一代青少年来继承。如今，处在电脑信息日益发达的时期，传统的实用书写虽然受到冲击，但传承和发展中华民族文化的精髓——书法艺术——仍是我们每个书法人义不容辞的历史责任。二○○六年，他拿出自己的稿酬，在嘉定区教育局的支持下，设立了『孙敏书法艺术奖』，每年在全区内举办一届中小学生书法大赛，发掘新苗，资助和奖励书法人才。这一奖项至今已持续了十八年，这在全国书法界内，都是绝无仅有的。工作之余，他还于上海师范大学、上海海事大学、上海视觉艺术学院等高校参与书法教学工作，充分体现了他所具有的宽阔的文化视野和深厚的家国情怀。

孙敏兄的书法创作，有着鲜明的个人风格，他对传统精华的汲取，不囿于刻板机械的一招一式，而是结合自己的情性去择选、去化解。他临习了各种书体的经典碑帖，其中尤以草书和隶书领悟最为深刻。他的草书源于唐宋及明代诸家，旭素的奔放流畅，以及黄道周的奇拗圆融，都融于其笔端。

孙敏尤爱写长条幅，所书笔势酣畅迅达，恰似一泻千里之江河，势不可挡；其线条圆转遒劲，又如江河中之漩涡急流，变幻无穷。二○一八年，孙敏应母校集美大学百年校庆之邀，携五十余件书法作品在厦门市美术馆举办『感恩母校』个人书法汇报展。我踏进展厅，只见十件丈二尺的大草作品，犹如十道飞瀑从天而降，圆浑遒健的点画线条，奇崛而灵

变，左冲右突，翻腾起伏，气势之雄伟，场面之壮观，至今令人难以忘怀！

近年来，孙敏兄逐渐从爱书巨幅长条，转而以案头书写尺牍、手卷、册页等小品为主。其中，他的隶书创作颇具个人特点。几乎与所有书写隶书的书法家不同，他不是刻意追求汉碑古拙苍莽的石刻效果，而是融草书于隶书之中，呈现的是优雅、潇洒、畅达的书写情调。入笔悠然，行笔迅捷，使转灵活，收笔飘逸，俨然一副闲适、恬淡、冲和的学者风范，化重为轻，化拙为雅，正可谓『百炼钢化为绕指柔』。这是一种技法娴熟的体现，更是一种学者修炼的结果。孙敏时而与我谈起他写隶书的体会，他认为书法艺术的最高境界，就是能直抒胸臆，随心所欲，本真自然地写出自我。隶书创作不能做作，而要突显其书写性。

本册《隶书百家姓》，就是孙敏兄隶书小品创作的又一精心佳制。他用字帖书写的形式，将全篇五百余个姓氏逐字呈现在每一方格中，虽字字独立，但通篇笔势相连，气脉贯通，读者可在品读《百家姓》这部蒙学典籍的同时，欣赏到作者颇具艺术审美追求的书法造诣，进而获得文化精神上的享受。

张伟生

二〇二四年元月于沪上怡和堂

孤竹书百家姓

赵钱孙李
周吴郑王
冯陈褚卫
蒋沈韩杨

蒋	冯	周	赵
沈	陈	吴	钱
韩	褚	郑	孙
杨	卫	王	李

〇二

金	孔	何	朱
魏	曹	吕	秦
陶	嚴	施	尤
姜	華	張	許

奚	雲	栢	戚
范	蘇	水	謝
彭	潘	竇	鄒
郎	葛	章	喻

鄭	俞	苗	鲁
鲍	任	凤	韦
史	袁	花	昌
唐	柳	方	马

費廉岑薛
雷賀倪湯
滕殷罗毕
郝邬安常

郝　滕　雷　費

邬　殷　賀　廉

安　罗　倪　岑

常　毕　汤　薛

顾	伍	皮	樂
孟	余	卞	于
平	元	齊	時
黄	卜	康	傅

和穆萧尹
姚邵湛汪
祁毛禹狄
米贝明臧

米	祁	姚	和
贝	毛	邵	穆
明	禹	湛	萧
臧	狄	汪	尹

〇八

项	熊	谈	计
祝	纪	宋	伏
董	舒	茅	成
梁	屈	庞	戴

杜	席	贾	江
阮	季	路	童
蓝	麻	娄	颜
闵	强	危	郭

梅盛林刁
鍾徐邱駱
高夏蔡田
樊胡凌霍

樊	高	鍾	梅
胡	夏	徐	盛
凌	蔡	邱	林
霍	田	駱	刁

虞万支柯
昝管卢莫
经房裘缪
干解应宗

虞	支	柯	
经	管	万	
解	房	卢	支
宗	裘	莫	柯

千　經　昝　虞

解　房　管　万

應　裘　盧　支

宗　繆　莫　柯

崔	包	郁	丁
吉	诸	单	宣
钮	左	杭	贲
龚	石	洪	邓

甄	荀	裴	程
麹	羊	陆	嵇
家	於	荣	邢
封	惠	翁	滑

乌	井	汲	芮
焦	段	邢	羿
巴	富	糜	储
弓	巫	松	靳

秋	全	车	牧
仲	郗	侯	隗
伊	班	宓	山
宫	仰	蓬	谷

宁仇栾暴
甘钭厉戎
祖武符刘
景詹束龙

叶幸司韶
郜黎蓟薄
印宿白怀
蒲邰从鄂

蒲	印	郜	葉
邰	宿	黎	幸
从	白	蓟	司
鄂	懷	薄	韶

一八

索咸籍赖
卓蘭屠蒙
池乔阴鬱
骨能苍双

骨	池	卓	索
能	乔	蘭	咸
苍	阴	屠	籍
双	鬱	蒙	赖

一九

冉	姬	譚	聞
宰	申	貢	莘
酈	扶	勞	党
雍	堵	逢	翟

郊	邉	濮	邻
浦	扈	牛	璩
尚	燕	壽	桑
農	冀	通	桂

温别庄晏
柴瞿阁充
慕连茹习
宦艾鱼容

宦 慕 柴 温
艾 连 瞿 列
鱼 茹 阁 庄
容 习 充 晏

匡	欧	广	匡
越	彶	禄	国
夔	沃	阙	文
隆	利	东	寇

那	冷	晁	师
简	訾	勾	巩
饶	辛	敖	厝
空	阚	融	聂

查	巢	養	曾
後	関	鞠	毋
荆	蓢	須	沙
红	相	丰	乜

游竺权逮
盖益桓公
万俟司马
上官欧阳

游	盖	万	上
竺	益	侯	官
权	桓	司	欧
逮	公	马	阳

夏　侯　诸
闻　人　东
赫　连　皇
连　连　方
尉　连　皇
迟　公　甫
公　羊

尉	赫	聞	夏
遲	連	人	侯
公	皇	東	諸
羊	甫	方	葛

澹台公冶

宗政濮阳

淳于单于

太叔申屠

太	淳	宗	澹
叔	于	政	臺
申	單	濮	公
屠	于	陽	冶

二九

公	軒	鍾	長
孫	轅	離	孫
仲	令	宇	慕
孫	狐	文	容

仉　亓　司　鮮
督　官　徒　于
子　司　司　闾
车　寇　空　丘

仉	亓	司	鮮
督	官	徒	于
子	司	司	闾
车	寇	空	丘

三二

颛孙端木

巫马公西

漆雕乐正

壤驷公良

壤 漆 巫 颛

驷 雕 马 孙

公 乐 公 端

良 正 西 木

拓跋夾谷
宰父穀梁
晋楚閆法
汝鄢涂钦

汝　晋　宰　拓
鄢　楚　父　跋
涂　閆　穀　夾
钦　洛　梁　谷

三三

段	东	呼	羊
千	郭	延	舌
百	南	归	微
里	门	海	生

岳	况	梁	東
帅	后	丘	門
缑	有	左	西
亢	琴	丘	門

商	伯	墨	年
年	賞	哈	叚
佘	南	谯	陽
佴	宮	笡	佟

第五言福

百家姓终

隶书百家姓

癸卯春孙敏于海上

第五言福

百家姓终